	9								7					ь у						H		2
									,													
								,										100				
																			•		•	
			•														•	•	•			
			•	•	•	•		•														
					•				•		٠					٠			٠			
			٠			•		•		•	٠	•			•	,						•
										•	•											
				¥																		
							i,															
																•						
								•						*		•						
							٠	•								•		,				
								•								•	•	٠	•			
								•			•								•			
					,			٠				•							٠			
								•			×			ž					٠			
													•				÷					
																				÷		
																				ě		
		,																				
		,																				
		,																				
											•											
1																						
												•										

		- 010			W. 1			11/1000	14-17		-	75		30.3			2020			
•				•	•			•												
															•		•			
			•						•						•		•			•
					•				•		•				•					
							•								•					
				÷											•	٠				
										*										
										,										
																				,
			•	•		•				•	•	•	•	•						
				٠						•										
			•	٠	•										•					•
			•		•										•		•	•	•	
																	٠	•	*	
														٠		•		•	•	,
										,									,	
•																				
•	•	•	•	•	•	•		•												

										٠.		
								,				
					,							
												,
			4									
												,

						-				-					-		1. 1				19
						٠															
					٠			•					•								
														٠							
		•	1.0		•	٠		٠						7				٠			
			٠		٠			•				٠	٠	٠	٠		•		,	,	
•	٠	٠				٠		•	•					•							
						•		•													
			٠					٠				•	٠								
											•	•	•						•		
						•						•	٠	•			•				
	•				•					•		•	٠						•		
	•					•		•									•				
									ì									ì			
																			-		
									į.												
																٠.					
										÷											
									·								*				٠
			٠					٠	٠				,				•				
٠					٠			٠	*	*											
•		٠			•		*	٠					٠								
			٠														•				
•					•							•		•			•				
•								٠				٠					*				
*	٠	٠		,	,		,						,	•				,			
																21					

				- Programme	100		79100	9		A		11 400	78 184	770	Y 199						to by the	
								·														
																			•			
								٠		٠		٠										
																•						
														٠								
								*														
			,																			
							٠									٠						
																•						
								•		•					٠							
					٠					•												
										•		٠			٠	٠			٠			
		•						٠		•						٠						
			,					٠	•						•	٠		٠	٠			
				•				٠	٠						•	•	•	٠	٠		•	
•	•								*				•								•	
٠																•		1.0				
				•		• 1																
									•	•				•			٠					
				٠	٠		٠		•	٠										,		
		•		•		•	•	•	•	•				•	•	•					•	
					•		•		•	٠											•	
				•																		
				•																		
					•				•	٠						,			•		٠	•
											lan.											

								٠									٠	
													٠					
		•					•										•	
٠	•		•			٠		•								•	•	
•						٠	•								•	•	٠	
					·													
																,		
		ć															,	
					,	,											,	
			٠															
								•										
,						٠			٠								,	•
,				•				٠	•		٠							
		•								•		•	•		٠		,	
		•					•	•		•					٠	•		
				·									٠	. •				
																ŧ		
,						٠		٠	٠				٠				٠	
٠			٠			٠												
		•				٠		٠			٠		٠					

3													-						*		
																	٠				
•															*				٠		
					,				•								٠				٠
			•	•												*				٠	
								•		•				٠			٠	•			
		٠			•							٠		•			٠	•		•	
				٠				٠		٠				•							
	٠	•			•		•		•			•									
				•	•		•		•												
																		,			
																		,			
			,																		
			,											,				,			
		,																			
																				٠	,
										٠							٠			•	4
		٠				×	٠	٠.				٠	٠								4
					٠		٠	٠					٠					٠	٠	•	4
		•		*	*								٠	٠					*	•	*
•				14	٠						•	٠	٠								•
				1.0	٠		1 * 1											•			•
•					٠			٠													
					•																
																					4

	al .										75				
		٠,						÷	٠	•					
٠	,													*	
														٠	
	,											*			
			ě												
															<
				2									*		
				×											
	į.												(4)	,	
							,								

											5				
	•														
													•		
											٠				
		,													
										,					
								,						,	
												141			
								,							
							ě								
								2							
														,	
									,						
								,							
				8	ē	5.	5								

	N - 8								1.45/4	4				11000	190			e de la companya de l	1	
											,									
							•				,									
•																				
	•										,		·							
							٠		٠									*		
																•				
																٠	•			٠
																•				
			•											•						
							٠											•		
							٠				•	•					٠			٠
	•		٠			,	•		٠	٠	,				٠	•				٠
		٠					•		٠	•	٠	•				•	•			
	•															•		•		٠
	•	٠			•										٠					٠
		٠			•				•	•		•	٠		٠	•	٠	•		٠
		٠			•							•	•			•		•		
		•			•					•		•	•	•		•		•		
	•																			
	٠																			
	•																			
	٠																			
	•																	~		
	•																			
				٠				٠		٠	٠					•	•		•	
							l													

																						10
•		•	,	٠	٠	•	•		٠	٠		•	,	٠		٠		٠	*	٠	٠	
				•								•	٠	•			•		•		•	*
•					*				٠				•				•	٠				•
				٠	•	٠				•								•	•			
															,							
				,				į.														
		×																				
				÷				÷											÷			
•					7														×			
		•											,									
												•	,			,		٠				
	٠	٠	٠		•									٠		٠			•			
•					•							*	٠			٠			*			
	٠	•				٠	•	•													•	
•	,		•	,	•	,										,					•	
											•					,	•	•	•	•	٠	•
							į.															
						ν,																
						,						,				,	,					,
	٠										,	,					,					
	2				÷												*				÷	
	٠							٠												ř		,
						٠						•			1.0	,	•	٠		1		
	,					٠						•				٠	•	٠		×	٠	•

	9																					
																750						
		•	•														•				•	
														•			٠		•			
		٠				×				٠				٠								
									٠						٠							
																		÷				
											,											
														•			•					
٠												٠		٠	*	•	٠			100		
				٠		*																*
																					¥	
1.																						
												141										
													-						•			
									•		•							•	•			
		٠					٠				,	٠										
٠		٠			٠							٠		٠								
(4)									141					*								
																						25
		•			•				•												•	
•				•	•		•	•		•			•		•	•	•					
		٠		•					٠				٠	•	٠	*					٠	
		٠	×		٠												٠		•		*	
													÷									
,														,								
			•					-		•							•				•	•

													•						•			
																				,	į.	
															٠			•				
							•															
														•				•				
							•	,														
							•												٠			
													٠					٠				
																					Ċ	
			٠				*	٠	٠						٠			٠				
								٠	٠													
							7															
٠				٠				•						٠	٠			٠				
				•			•	٠						7	٠							
								٠	÷				•	٠	٠	*		٠				
,								٠		,		,		,							,	
			,			,		٠						٠		*						
													•									
							•						•									
													•									
													•									
					i.								*	٠	÷	×		*	*			

										*												v
					,																	
									141													
																						÷
																						v
				Ė																		
•					,										,							
										•				٠			٠			•		•
•				•	,	•		•	•	٠	•		•		•	•			•	•		
									•	•		٠		•					•			٠
				•																		
																				٠		
				•	٠					•	•									٠		
		•				•		*	•	٠	•			1*1	٠	•			,			
٠		٠	٠	,	•	*		٠	•	,	*				٠	•	,		*	٠		٠
•	٠	•	•	•			٠			,							•	,		٠		•
		•		•		•			٠	,							*					
*			٠								·											
•			•	*	٠				٠	٠						٠	÷				*	٠
									•	,	*										•	
		100																				
									*							•						
											2						,					,
												U										

25																					
				,																	
																			×		
				,																	
													,								
				,									,								
			,	٠								٠	•			÷			,	,	7
		٠											,		•						
			•								٠		٠		*			٠			
	,											•	٠					٠			•
	٠	•						•					*	•		٠					
		•		٠	٠			٠				٠		•	•	•					
		٠						,	•			٠	,			٠			•		
•					•			٠				٠	,	•				٠			•
		•	•										,	•		•	*				
								•		•			,	•	•			•	•		•
													,	,					,		
																			,		
		,																			
					,							1.0	,								,
																			r		
																,			,		
								,													
	÷			·				,	,											٠	
č		*		٠							×	٠									
٠								,					·								
٠		*		٠		3		,	,	٠											ž
											•										
•									,		•			•	•	,				,	

	٠			,	•							•		٠.			٠		•				•
									٠				٠	٠			*						4
				٠	٠					•	٠	•		,	•			٠			,		
		•							•												,		
				٠		•		•			•			•				٠					
						,															,		
			÷																		,		
			ě	,																			•
																							•
			*	*		,																	e
			٠																				
	÷		÷			*		٠		٠	٠			÷								٠	<
	*	٠	٠	,				٠	,		٠					,		٠					4
٠	•	•		*		,		٠	•		•	٠		•	•	,				•	•		•
				٠			•						٠					٠			٠		•
						٠							٠		•					•			•
											*	100				•		•					
																				į			
	,			,		7																	
																	,			,	·		
					,												,						
					,																	,	
:*:									,														
													÷	·						ï			•
				ě				٠		,			ř	÷				×				*	
				•		ž			•				4	•	÷			•			٠		•
	٠				٠	٠		٠										٠			•		•
	•									•													
		٠	•	٠	•	٠			٠	•	•		٠				•	*	٠				4

		•			•		•		,			•			•	,	•	,		•	,	
													•				•			•		
												•									•	
																			**			
																					,	
																					,	
																				ī		
			,													·						
										,						•	,					
																,		,				
					•					,						,						
							,															
								•		•												
*											٠					•	,					
				•	100				,	٠	٠		*	*:		*:	•		٠			•
		٠	,	٠				٠			٠			•	•	•				•	٠	
٠										•	•	•					•				٠	
•			•	•		•	•		•	,	•	•	•			,	•			•		
		•															•					
			,	,								,										
,	ř																					
			,							,			,			,					,	
			,							,												
										,									141			
					×																,	
								•						,		•		,				
				*	*											٠						
٠					•	٠			•		٠	•		,	,	,	٠	•			•	

							1	W-													
	٠						٠							•							
							•			•		•	٠								•
							•						•		•		•	٠			•
						٠						•			٠					•	
		٠		٠		٠								٠	٠	•					
			٠	٠					•			•			•	•	•				
				•	•		*				•	•		*			•	•		٠	
												•						•			
	*	,		٠			•					•									
									٠						٠		•				•
•					•		•			•			•		٠						
٠							٠									•					
٠	,																				
•												•									
				•			•										٠				
•			*						٠			•				•		*	•	•	
•																					
				٠								•									•
•				•	,		•														•
							•	•							٠			٠			•
		•		•	•		•		٠	•		•		•					•	•	•
										•											•
									,												
						,			,												
							,														

									٠													
			٠						٠							,				,		
•	•					٠																•
	,	•				,					٠					,						•
									•	•	٠		٠		٠	•	•			,	٠	•
				•		٠										٠		•		•	•	•
						,																
																,						
	,															,		,				
						,												,				
														,				,				
					٠	•								·				,				
	•			٠	•	٠				,						٠	•	٠				
•	٠									,	٠		٠			٠						
		•					•						,			٠	•	٠	,			
				•		•	•			•		•	٠					٠	٠			
					,																	
								·		,					,							
•			•	i	1						,	,	,									
										ŧ												
•		*					,	٠		٠	,	٠		٠	٠	,						
•	٠	٠		٠		٠		*				•			•							
										•		•	٠	٠		,	•	,			•	
																						•
						,						,										

		-10	1000	ede y	1 70		000		(8.4)*1	17.1	an en eg								1 / 19	8 - Y 32	1.38	
3			٠										•	•	٠		•					
																			٠			
								٠											٠			
																٠					•	
																				×		٠
												٠										
																					٠	
																				,		
						,											٠					
									,													
-																						
									٠													
																		ï				
																÷						
																	·					
																	,					
									ě													
	,																		1.0			
															Andrew Market	r mo :			1000 PT	m 400 - 10 -	ly suc	

								· ·													
								٠													
•								٠												•	*
	•								٠	•											*
	100																				
						٠															
•															٠				٠		÷
•	٠					٠				٠	٠		,			٠					٠
•						٠		,				٠	,	•		٠		٠		•	*
•	•	•											٠	•	•	٠	,	•			•
•				٠								*			٠.						
•	•							•		***		*	٠			•	٠	٠			•
					٠					•											
	٠	٠	٠		•	٠				٠	•						,				
			٠									•									
	٠		٠	٠						٠		•	٠		٠	•	٠				
					•					٠		٠	•		٠	٠	•		٠		
		•			•		•	•		٠		•	٠		•	•		•	٠		
					•			•					٠					•			
•					٠	٠	•	٠		*						•			٠		
	•	*	*		*			•		٠	٠	1.0			•				٠		
												•				*					
•	,			•	•		•												٠		
•					•		•		٠		•						•		٠		
			*					٠						•							
			•								•										
	•		•			,		٠		•				•							
	,	٠	٠	•										•							
	•		٠		*					٠		٠						•			**
											٠										
											٠										
	•				•						•								٠		

•	•		•	•			•	•		•								٠			
		•													•						
							•									•			•		
		•		,	•				•				•		•						
																			,		
			,						,						,			į.			
																				,	
										,								,		,	
				,																	
	•									٠	•				٠						
																٠.		ŧ		•	
				,							٠					٠					
			•	•		٠			•	•	•		,	•	•	1	•	•	•	•	
٠		٠	•	•	٠		•	•	٠	•			٠	•	•	٠		٠	•	٠	
•				٠		٠			*	•			٠		٠				•	•	*
			•			•			•	*		•	•	•	•	•	٠	*	•	*	
												•			•	•	•		•	•	
			•				•	•		•		•						•			
			,						,												
			,																		
			,				,														
													,	,							
			,																		
						÷							,								
		×		,									,			6					
				,		•					•		,		,			,			
•		٠										•									
						, •				•					٠						*
		٠											٠		٠	٠	٠	٠			
•		٠		,		٠	٠	٠	٠		٠		,		•		,	•	•		

				=		8																
			٠			٠				•			٠			•						
										٠			•	٠	•				•		•	
	٠		*	•	•						•		•									
								•			•					*		٠				
									,		,										,	
											,		•									
					•																	
,		,																				
										ž.												
													÷				ć	÷				
						•	×															
	٠	÷			٠							٠										
		•						*			0.00				٠			٠		•		
					٠			٠	•							٠	٠					
					٠					٠	٠	·			٠	٠				ř		
											٠						*	•	•			
		,	•	٠	٠							•										
			•		•																	
									,				,					,				
																		,		,		
						,																
						,			,													
	÷					,																
		÷																				
								*1								,		,				
			٠								,					٠		٠				
				٠				٠			,									•	٠	
											,				•		•	٠				

		Suma		27134		7 7	Ar T	95.5						-90.0			West of	
									•									
																		4
																		*
								. ,										4
				÷														
				£												,		
			,															
										,								
																		*
																		4
						,												
					,	,												•
																		*
	÷		,	·														
																		-
•	•	•	•			•					•	•	•	*	•			•

٠										•										4
	÷									•							•			*
																			*	•
٠														. ,						
																				4
٠						,														
	×	,		÷															*	4
																				4
																				4
														,						
													į.							4
																				41
					,									,						<
																				4
							2					2								
				•		•	•	•					•	•						
									٠											
									٠											
										٠	•		•		•	٠		٠	•	

												(
٠				٠					٠								*	*		٠	
	•									•	٠		•		,						
					•						٠		•	•	•			•			
														ī							
		÷																		·	
			,			٠														·	
	٠		٠										٠		٠						
		•		٠		٠	**								•			٠			
		÷	•	٠																	
				٠		•		٠			•		•			•					
															•	•		•			
,																					
								·													
					*																
٠	٠											٠	•				•				
٠	•		•							٠	٠			•	٠						
٠			•	٠	•				•												
•															*		•				
											,										
																				•	
	÷																				
				•					٠						,						
																			٠		
									٠		٠		٠						¥.		

								٠										
	•					,		•										٠
						,												
																	•	٠
														•				٠
										•								
		÷		•														
	•																ï	
													ř					
								,										
							٠											
10.																		,
-																		
											٠							•
			٠								٠							
						,												
						,											•	٠
					•	,												
																		٠
ų.				•								,	•					٠
	•			٠														
							٠	٠										•
		•													÷	,		
10			,		,									,				
														•				
>																		
												,						

	٠																				ž
									٠												
	٠						٠									٠				٠	
		•										•					•				*
				٠				٠		,											•
			٠	٠						•										٠	•
•				٠			•													٠	
•	٠			٠	•													,			
	•			٠							•					*				٠	×
•			٠	•																٠	
•		٠			•	,		٠	,					٠	٠	٠	•	•		٠	•
					•	,			•			*			٠	•	•		٠	٠	•
											•									٠	•
									*	,		•									
	*			٠		٠	•	•	٠	•	٠	•									
	٠		٠		•					•		•						•			
•	•				*		٠		•	•						٠		٠			
•	٠	•			•			•		•	•	*	•			٠					•
•					•							•	٠				•	•	•		•
•															•		•				•
				•				•													
	•				•										•			•			
•	•					•					,		,		•	•	•	•	•	•	
		,										,							,		
												,									

											,									
(*)				•									6							
•				•																
•											•									
•																•	٠		•	
•				*	٠		•	•				٠		•	•				•	•
		•			٠	•			٠		٠	٠		•	٠	4	•		٠	
		÷				2						,								
						÷			٠											
					٠	÷	,					·								
•	•																			
•																				
								*												
٠				*			10.0													
				*											•				٠	
			٠				٠	٠	•	٠							•	8		٠
		٠			,			٠	٠	•		٠			٠		٠			
								٠									•			
					,															
			4			٠				•										
																				×
																ï				
																				1

•			•				٠									٠	٠		•		٠	٠
•	٠		٠		•					1												
•	•									•												
	٠				,					•			٠		٠							
•			•				•	٠			•	•	٠				•	٠	•			•
													,	,								
	14.7																					
														,								
		141																				
														,								
			÷											,								
													٠									
	٠					٠	*											٠				
		٠					•			٠	•	•	,	2				•	•			
•	٠	100	٠				•		٠					٠	٠			٠				*
•				*1			•			*		•						٠				•
•	٠						•						٠				•	٠		٠		•
•		٠								•	٠	•	•	•		٠	•	٠				•
							*			*		٠					•	٠	•			•
2	٠		٠											,			•	•				

												1										
			,													•						
			,																			
								٠								,						,
										,												
					,					,		,										
						141																
							,	,								,	,					
							100															
			•	•						•												·
			•	•								·								·		·
				•																		
								٠	•								•					٠
				,				•				•	•				•	•		•		٠
	٠			•	•				•						•						•	٠
	•	•		•	٠		٠		•	•	•		•									•
•		•		•	,		٠		•						•	•					•	٠
,				•	•				•	•											•	٠
	٠	•	•	•		•	•	•	•	•												
	٠	•	•						•	•		•		•	•	,		•	•	,		
								٠	•					٠					•			٠
										٠			٠	•				•			•	٠
									•													
			٠												٠							
			•		٠							*										
			•							٠	•	,										
			٠																*			

•		•	•	٠	٠		•	•	•	٠			*									٠
٠		*	•			*	٠				٠			*	•	*			•		•	
•			•	100		*		•											٠	,	•	*
•		٠	•	٠		٠		•		٠			•				٠		÷		•	
٠		٠	*		•		*	•		•	٠		•	•	•	•	•		•	•	٠	•
		1.40				140		•						*	•					*		•
	14.1			٠		100	٠		*					,	•		*			*	•	
				,				•		*		•	•		•	٠	*	•	٠	*	٠	•
		٠		,								**		•	•		**			•	•	
		•	*			•				٠				•		•						٠
•		٠	8	2		٠		•		•	*		×	•		•	•				٠	٠
•			•	,		٠	٠	•	٠						*	٠		٠			٠	•
			•	•	٠	٠	*	*	•		*		*	٠	*	٠	٠	٠	•	•	•	•
				٠				•					•		•		٠	٠	•			•
			•	*				•	*					٠	•					*	٠	
	•		*	*				•						٠			100			,	٠	•
		٠	ě			1.0	•	*	٠	161		٠				*				•		*
			*	٠			£				•			٠					*	•	•	*
			*	•				٠					٠	٠		٠	٠	•			•	•
			•	٠				•	•			•		٠	•	٠		•	٠	•	•	•
	٠	141	•	•							٠		٠	٠		٠	•	•		•	٠	
	*			•				•	•	*	٠			٠	٠	•			٠	•	٠	
					(4)						•		*		*		*	*		•	•	•
*	,	٠		×			ř.		*	•	٠							٠			,	
		•		•	٠	٠		•	•	٠	•	٠		*	×		٠		٠	*	٠	
					•		*	*	•		•		•	•	*		٠	•		*	٠	•
					•				٠				•		•			•	٠	*	٠	•
	*	٠					٠	,		*			•	٠	•			*	·	v	٠	•
	*	*		•	*					•	•	٠		٠	•	٠			٠	•	٠	v
				•	*					*			٠	٠	*		•					•
٠															•		•		•			
	*			*	٠		٠	ž.	ï	*					•	,					•	
	×	٠	•	5		٠	٠		×		٠			·	÷	,			٠			
٠		٠						•			٠			,	٠	,					•	
	•							•			٠								•		•	
			•	٠		*	(*)	٠							•	,			i e			
					,		٠	£	·											ř		

										÷												
																		•		ř		
			•												•							
								*												*		
								*			•		•									
,								٠		٠	٠			٠				·				
								٠					14.1									
٠																						
*																•						
			4	•												•						
																					ž	
											·			·			6					
			*						·					÷				٠				
										*						٠						
			÷			٠				*	٠											
			÷																			
			•														*					
																	÷					
		1.0															٠		*			
																				×		
						٠	٠							*								
						٠																
											•											
									,									٠	•			
											٠						ř					•
	·		*		·			,	,	,	٠						•					
٠					٠				÷	*	٠		•		٠	٠						
	•							٠	÷	*	٠	1							•			
								•														
			,			•										٠						•
								•														
										ž		÷		٠				٠		•		
												•		٠								
																		٠				
																		٠				

					•	,	٠		٠	•	,			•									
																,	,						
									,								,						
								* 1								,	,						
									,									,					
i.		ï											•										
D.						,																	
	÷			,											,								
i»	•	,		,																٠			
				٠															*	ř		¥	
								٠								,				٠			
												•	٠		•	٠	•	*	٠	•	•	*	•
				٠			٠				٠			٠	•		,			,		•	
			•	٠	•				,		•										٠	,	٠
	•			,														•	•				
											•				•	•			٠	•			•
				,	,				٠							•							
													ì	ì									
				,	,																		
	,						147																
																				,			
								÷							,			٠			,		
											,				•	,							
									٠														٠
•																							
										٠		×	*								,		
				,	•		•	Ŧ	•	•	•	*	•	*				•	•		٠		

		e																
٠															٠			
								*	×		÷							
								*	,					,				
								•		7.60								
		٠							÷									
																	1	
									,									
	,															,		
					,													
,				÷	,													
			*															
÷																		
																1.0		
															÷			
								,										,
	ě.																	
,					÷													
							×					٠						
,	٠		ż		•													
		٠					÷	•				٠						
		٠												,	٠			
																		,
							÷											

D.																					,		,
D.											٠	•	•			٠	•	٠		٠	٠		٠
0	•					٠			٠	•	•		•	•		•	*		•	•	٠		
D.			•	,													•						
0.	٠		٠			٠		٠	•								•						•
0	٠	•					•				٠				٠		•			٠	٠		
0				٠		٠	*:			•			٠		•	٠	•		•		•		•
D.	٠									*	,		•		•	٠	•		•			•	٠
9	٠		*						•	•	٠		٠			٠	•	٠					•
9		•	•					٠			٠		٠					٠					•
					•	٠				,	٠		٠	٠		٠	•			٠			
10											,		,			٠	,			٠	٠		
0		*			•											٠	•	*	•	٠			
0.5					•				٠		٠		٠			٠	,						
					•			٠			٠		٠	٠		٠				٠			
			×								٠	•	٠	٠	٠	٠	•	٠	•	٠			,
					•	٠					*		•	٠	*	•	•	٠	,				٠
\$11 1	,	•		,	•	,							٠		×	٠		٠					
F.	٠					٠	*	٠					,	٠			•	,					,
85		*			•	,	•				*			٠				•		٠			
V.		•		٠	•	*	•				٠		,			٠		,		٠			٠
5	•	·				٠	*					•		٠	•		•			٠			
				•	6	•	2				•	•	•			•	•	٠	•				٠
		•	•		*	,	*			•		•						٠		٠		•	
	٠	٠			,	•	*					,				•	•	*			٠		•
	٠		•	٠		٠		٠		,	٠	•	•				,	,		٠			*
	٠		•	•	•			*					,				•	•				٠	٠
	٠	•			•	,	•	•			٠	•	٠		٠			٠		1	,		٠
		٠			*	,			٠	•	٠		,			,		•		•			٠
												•											
												•											
												•											
												•											
												•											
												•											
	•			٠																			
		•				٠	•			•	٠		٠		•						٠		

•						٠				٠	٠	•								٠		-
		•	•	٠	٠	٠					٠						,			3.5		
																		,				
													÷									
									٠													
	٠	٠		٠				٠	٠		,		÷					•				*
	٠		•	٠		ř	٠	٠	4		,		÷		٠	•					*	
				•		•	•		٠		,		•		٠	•				٠	*	
											٠											
																				,		
																		,				
										ī	,											
																	,				٠	*
		,				,			٠	,	,			,						,		
	×					٠			•	٠	٠									٠		4
	*	*			•			٠	٠		٠	٠					,			٠	٠	
							•					•		*			*	٠				
																,						
															,							
									: 60													
	٠								**	1.5	,					٠	,					
		٠	,	٠						٠					٠			٠	٠			
														,								
	٠																					

•	•										٠								•			
		,																				
																,						,
	,					,													,			
					y								,									
						,													,			
	,				,																	
													٠		,				÷	,		
					,																	
										٠	٠		,			٠		٠	•	,	٠	
•	,					٠				•	٠		٠					•	4	٠		
	i.		٠			٠		٠		•			٠			٠		•				
٠	٠				٠	٠					٠	•	•						•	٠		
•	,	٠		٠		,	•	٠					٠	•				٠	•			
•	,		,				•			٠	٠									٠		
									•	•				•		٠		٠	•			•
•	•						16															
					·																	
													,									
						i				,			×					,				
							ě	÷					,			٠						
	,						,			٠			*				•		v			
,		i.				•				٠		•										
								٠										٠		٠	٠	
	٠	٠				٠		٠				,		*			•					
											٠											
*											•											
•																						
											٠											

									•		•	*	٠	•		•		•			
				•		٠							٠								
													į.								
													,								
							*													,	
		,	,																		
			,	•																	
																					le i
٠			٠	٠							٠			•							
٠	٠																				
٠	٠		•	*	٠		÷	٠													
•				٠				•						•	,			٠		٠	•
•		•	•	•		•					٠	•	٠		•	•		٠		•	•
									•							,		•		•	•
													,							,	
		,													,						
															,					,	
										,				4							u
														141		·					
						٠															*
	٠		٠	*																	
				*												*					
٠	,			ř				,			٠						٠	٠			ž
٠																					
٠														٠							
٠														•							
		9													20	10		**	10		

				•			*1													÷		•
	,	٠		•				•	,		•	*	•		•	*	•			¥		
		•	•		•						٠						•				•	,
			•	•				•	•		•										•	•
•					*						٠									*		•
									٠					٠	•	,	•		٠			
				,																		
													,			,	,	,	,			
																,				,		,
																	Ţ.					,
																,				,		
																,						
																,						
																,						
					•												,					
									٠		٠				•		,					
														٠		•	•	٠	·			,
							•				٠			٠	÷	i	,	٠		٠		•
•								•	٠			٠	٠		٠	,	•			•	,	•
٠		٠								,	٠		,	٠	*	,	•			,		•
						,				,												
										,							,					
																,				,	,	
			j.		¥			÷	,							,				,	,	
ž								·	٠		,				,	,						
	,														,	٠,		٠		,		
٠		٠																				
																,	•	٠	,			
٠		*						٠			٠					,		٠	×	,		
		•	*	٠	×	,				•	,		٠		٠	٠	,	•	٠	*	٠	•
								٠														
٠	٠	٠	•																			
*	*	٠	•		,						•						,					

i).						٠															,		
ir.		•	•			٠	٠																
						•		•				٠	,										
		•				٠	*									٠							
		•					٠	٠	•				٠	•		٠			•		,	٠	٠
					•	٠	•	•	*				•			٠			•		٠		٠
0.3									•			•	•	,				•	•				
	•								•		•		•	•		•	•			٠	*		
										,				•		•							
														•			•	•			٠		٠
				,																			•
		,																					
											,												
											,												
																		,	,				
										· ·			٠										
								,															
						٠								÷			ž	,					
											•	*											
									٠		٠				*			,					
																		•					
3	•		•			•			٠		•						•	٠	•				
	•													•				٠	•	٠	•	٠	•
	•	•																					
																							•
																							•

		•		•				•	٠	٠						*		٠	*	٠	
	٠	•	•	ž				٠	•	,	٠			*	,	•		٠		٠	
•		٠		•		٠								•							
		•				•															
								•	1.0			•	٠					,	•		
				,			•					•									
		1																			
														,				,	,		
		,											,				·		,		
				,									,	,	,						
																		,			
																		,			
			,										,								
					٠	٠	,					r	,								
	÷	•																			
	٠	,															*			•	
						*				٠					,		÷				
																	٠				
*			•					٠			•	•		*							
٠	٠	•				٠		,	•		*		٠		•						
٠	٠	×	,	٠		•				٠				•		*	•	,		*	
	,	,		,	7.41			٠		٠			,								
		,						٠							•					•	
		,																			
							,												,		
		į											,								
		,				,		,										(4)			
														,						٠	
								,												,	
										•											
					•																
		•	٠				×														

						٠		•	•		٠		,			٠		•	
		٠		•		٠		٠	٠		٠	٠		٠		٠			
								*		•								9	٠
								*				•							
	٠	٠																	
								٠			٠								
						•													
																,			
					*														
		1.0	•																
,																			
															*				
,																			
,				,			5						×				ě		
								,											
						÷													
(4)																			

•										•	•	,	•						•	•		
					•	•	•		•	•	•	•										
•		•		٠	•																	
																				*1		
	140																					
		·															÷					
																	÷					
																		,				
	٠									·		×		:	•							
													•									
								٠		•	•											1.0
					٠		•		٠									,				
•						٠										*						
								٠			,		٠			٠		,				٠
	•	•		٠			*					•	,	•			1	•			•	
•				•		٠		٠				•	•	•			•					
								£		•		•	•	•				•	•			
•		•	•	٠	*		•	٠										,				•
•								•											•			
	•				•	•												,				
									,				,				,					
,														,								
												,										
		,			,							ž										
	,			ï									٠	٠								
	,													•					•			
									٠					•				٠			•	

٠				•			٠		•										•			*
٠		,	•				•		í					٠					٠		7	•
•	•		•						,	•	,	•		٠		•			٠	•		•
										•							٠					
																,						
			,																,			,
			,																			
			,																*		,	
			,																			
		,												,								*
	÷																					
	٠	·			ř		٠							٠		,				٠		*
											٠			•	*				٠	ŧ		•
٠	*		÷		•		٠			•	*	*		٠	•	•	*		٠	٠		*
		٠								*		٠		•					٠			•
										•				٠					٠		٠	
٠															•	•	•		٠			
	*								•													
								**														
																				*		
					•				¥			,										
	÷	÷										X				·		,				
		÷				ř						÷	٠	٠		÷						
													,									
٠		•	•	٠			·		٠			•		,	TATE				*			
			.00						1.01		121						•					ř.

			٠	,		٠	٠	•		•			•		٠				٠			•
		٠	•	•	•			*							•	•					,	•
•				•				•	•												•	
								•			•				•		•	•				
*						*		•														
																			·			
			,										,									
					,					,										,		
,								,	,					×.				,				
													÷	÷								
														,								
			ž.									•										
		·					٠							٠		٠	•	,			٠	
٠		,	*	•	٠											•	,		٠			
			•	٠	٠					•	*			•		,						
										٠	•			٠		•	•	•				
									•		٠		•		•							
				•												,						
		,			,																	
																	,	,				
																,						
																,						
																					•	
							٠															
	÷					,						٠	*	٠				٠			٠	
	,			٠	•				٠		•		*		•							
	٠																					
	,																					
	,																					

*																					- 1		٩
								,															
																		•	,	٠			
									٠		٠					٠							
	×.						•						·					•					•
•			•		•			•	ž	•	٠			*	٠								
•	٠	•					*									٠							٠
•	٠															٠	•	٠	•			٠	٠
•	٠			•		•			٠	•						•	•	٠			٠	٠	
	,			•									,						*		•	•	<
			•	•	•						٠					•		٠					٠
												•					•						•
																	•						
			,																				
		÷	,										,										
			,																				
			,																				41
																							4
																							4
																				į.			
		٠					ž																<
					٠	٠											•						
				٠			٠		٠				,										•
							•						•	•	٠								<
		•							**					٠	•		*		٠		٠		
						٠																	
						•																	
						•		_			_			•								•	

					20		1															
						٠	•	٠					,	٠	٠	٠			•			
								,	•		٠	•		•								
•	,					٠	•								•	•		•				
•	,								•													
	,																					
								ï					,					,				
	,																					
								,													,	
							•						,				•	,				
								٠			٠							•	•			
٠	٠										٠		٠		•			٠				
•										•		*		•		٠		•				
•					•		•			٠			٠	•	٠			٠				
•	٠			•	*					٠				•	,			٠		٠	•	•
			٠							•		•		•						•		•
		•		•																		
														,								
																			,			
																		,				
															٠							
		•																				• 1
										•	٠	٠						•				
		•								,	•		•				٠	•			٠	*
						٠																
						٠																
						,																

										ř				
			·										•	
									•					
						×								
											147			-
						ī								
										·				
							,							
									,					
				141					,					
												,		
						,								
	,													
													(v)	
					٠	•					•			

			2												
										,					
													1.0		
								ž							
														·	•
									1.0						
				÷											
			,												
. I I I I I I I I I I I I I I I I I I I															
. I I I I I I I I I I I I I I I I I I I															
. I I I I I I I I I I I I I I I I I I I		,			,										
. I I I I I I I I I I I I I I I I I I I							,		÷						
. I I I I I I I I I I I I I I I I I I I								141							
. I I I I I I I I I I I I I I I I I I I															

										, 1							0.5					
										٠					•	٠						•
							•				٠	•	•				•		•			e e
•			•				•							*					•		•	
•		٠		٠						•	٠						•		•	•		
•	٠	•								•		•										
*		*			•	٠	•	٠												•		
•	•		٠	٠	•	٠														٠		
•	•	•	٠	•		•			**	•		,			٠			•				
•	٠											•	٠				•	•	•			•
*		•								٠			•	•	٠	•			•		•	
•												•		•			•			•		
*	,		٠		•				•										•			
	,	٠	٠	÷		•	•				٠						*		•			
•	•		٠	٠	•	•	•						•				•					(*)
٠	٠	٠	•	•		•	•							•				•	•			
•			٠				•	*		٠		*		•		٠						
•	٠		٠			٠			•	•	٠	•	٠				•	٠				
•						٠	•	٠	٠		٠	•					•				*	
					•		•				٠		٠	*								•
٠					٠	٠			*		٠	,					•			•		
٠							•						٠						•			
		•	*																			
	•									٠							,					•
		•									٠						•					
											•	•	,	•						•		
•					•		•		,													
	•			٠		•																
•	•																•	•				
•					•						•	•						•		•		
	•																					
	٠	*					•			٠							•	٠	•	•		

																			1
	. "																		
										٠		•	•		•				
		,												٠					•
													×						
٠												•	*			*			
																			4
											ï		,						
		,																	4
																		*	
٠																			4
								,		,									6
																			4
																			4
																			4
																			*
																			40
				,															
			,																
							,						,						
													,				٠		
			,																
						,													

									٠							
						÷										
v																
											×					
				100												
			*					, .							1.0	
	÷															
		,														
															×	
								,					3			
	,															
						÷	,			,						
				,					٠							
													,			

1717																				el en de la	
																		•			
			٠		•		•		٠	•					•	•					
			•											•			•				•
														•	·	,	•		•		
						•		٠		٠			•			•	٠				
	•	•				•			•											•	٠
			•			•	•	•													
				•		•					•	•		•	,	٠					
,										•					•						
														•		•		•			•
				•	•			*						•				•			
															,						
												·	•	•	*						
																,				×	
						•							•							•	
•	•							•		•				*							
		•	٠								٠										
													÷								
										٠											
																					1 150

																						10
								٠		•			•	•		٠				•		
•	٠		•				٠	•		•			٠			•				•	٠	
•												•				•		•		•		
													•	•		•						
			•				•	٠														
														Ċ								
																	,					
			,																	,		
																	i.					*
																٠		,				*
			٠																٠			
							,					٠		,	٠	,	•					
								٠	٠	*				•			٠	٠		٠		
			٠							٠	٠					٠						
•	٠	٠							1.	•	٠						•					
							٠	•		•	٠		٠	٠	·		٠					*
	٠					•		•			•		٠	٠	•		•			٠		
										•			٠			•						
								•	٠	•	•				•							
	•				•	٠								,								
				,																		
ì																						
																						,
,																						
																				٠		